中國碑帖名品 [二十三]

王羲之蘭亭序三種

上海書畫出版社

前言

中華文明綿延五千餘年，文字實具第一功。從倉頡造字而雨粟鬼泣的傳說起，歷經華夏子民智慧聚集、薪火相傳，終使漢字生生不息，蔚爲壯觀。伴隨著漢字發展而成長的中國書法，基於漢字象形表意的特性，在一代又一代書寫者的努力之下，最終超越其實用意義，成爲一門世界上其他民族文字無企及的純藝術，并成爲漢文化的重要元素之一。在中國知識階層看來，書法是中國人『澄懷味象』、寓哲理於詩性的藝術最高表現方式，她净化、提升了人的精神品格，歷來被視爲『道』『器』合一。而事實上，中國書法確實包羅萬象，從孔孟釋道到各家學說，從宇宙自然到社會生活，中華文化的精粹，在其間都得到了種種反映，而漢字書寫的退化，或許是書法之道出現踟蹰不前窘狀的重要原因，因此，有識之士深感傳統文化有『迷失』、『式微』之虞。書法藝術的健康發展，有賴對中國文化、藝術真諦更深刻的體認，彙聚更多的力量做更多務實的工作，這是當今從事書法工作的專業人士責無旁貸的重任。

因此，學習和探求書法藝術，實際上是瞭解中華文化最有效的一個途徑。歷史證明，漢字及其書法衝破了民族文化的隔閡和時空的限制，在世界文明的進程中發生了重要作用。我們堅信，在今後的文明進程中，這一獨特的藝術形式，仍將發揮出巨大的力量。然而，在當代這個社會經濟高速發展、不同文化劇烈碰撞的時期，書法也遭遇前所未有的挑戰，這其間自有種種因素，而書法無愧爲中華文化的載體。書法又推動了漢字的發展，篆、隸、草、行、真五體的嬗變和成熟，源於無數書家前啓後、對漢字美的不懈追求，多樣的書家風格，則愈加顯示出漢字的無窮活力。那些最優秀的『知行合一』的書法家們是中華智慧的實踐者，他們彙成的這條書法之河印證了中華文化的發展。

有鑒於此，上海書畫出版社以保存、傳播最優秀的書法藝術作品爲目的，承繼五十年出版傳統，出版了這套《中國碑帖名品》叢帖。該叢帖在總結本社不同時段字帖出版的資源和經驗基礎上，更加系統地觀照整個書法史的藝術進程，彙聚歷代尤其是今人對不同書體不同書家作品（包括新出土書迹）的深入研究，以書體遞變爲縱軸，以書家風格爲橫綫，遴選了書法史上最優秀的書法作品彙編成一百册，再現了中國書法史的輝煌。

爲了更方便讀者學習與品鑒，本套叢帖在文字疏解、藝術賞評諸方面做了全新的嘗試，使文字記載、釋義的屬性與書法藝術造型、審美的作用相輔相成，進一步拓展字帖的功能。同時，我們精選底本，并充分利用現代高度發展的印刷技術，精心校核，原色印刷，效果幾同真迹，這必將有益於臨習者更準確地體會與欣賞，以獲得學習的門徑。披覽全帙，思接千載，我們希望通過精心編撰、系統規模的出版工作，能爲當今書法藝術的弘揚和發展，起到綿薄的推進作用，以無愧祖宗留給我們的偉大遺產。

上海書畫出版社

簡介

王羲之《蘭亭序》被稱爲『天下第一行書』，但傳《蘭亭序》真迹隨唐太宗陪葬昭陵後不知所終，現在最爲人稱道的是《虞

摹蘭亭序》、《褚摹蘭亭序》和《馮摹蘭亭序》三種摹本，可令後世揣想真迹的種種筆墨神韻，體會王羲之書法那龍躍虎臥之

姿。此三摹本皆出名家之手，虞、褚臨摹本同中有異，馮摹本最大限度的保留了原作面貌，可謂各有千秋。而此三種作品影響了

唐以後諸多書法大家，如趙孟頫、董其昌、傅山等。

《虞摹蘭亭序》，唐虞世南摹，紙本，縱二十四點八釐米，橫五十七點七釐米。此卷直至明代，一直被認爲是褚遂良摹本，

董其昌在題跋中稱『似永興（虞世南）所臨』，後世遂認定此卷爲虞世南摹本。卷中有元天曆內府藏印，故亦稱『天曆本』。此

卷用兩紙拼接，各十四行，排列較鬆勻，近石刻『定武本』。清代刻入『蘭亭八柱』，列爲第一。虞世南（五五八—六三八），

字伯施，唐越州（今屬浙江餘姚）人，其書法剛柔并重，骨力遒勁。

《褚摹蘭亭序》，唐褚遂良摹，紙本，縱二十四釐米，橫八十八點五釐米。卷中有米芾題詩，故亦稱『米芾詩題本』。褚遂

良（五九六—六五八），唐杭州（今浙江杭州錢塘）人，字登善，唐初名醫，高宗時封河南郡公，故人稱『褚河南』。其書法繼

承王羲之傳統，外柔內剛，筆致圓通，見重於世。

《馮摹蘭亭序》，唐馮承素摹，紙本，縱二十四點五釐米，橫六十九點九釐米。此本用褚紙兩幅拼接，紙質光潔精細。因卷

首有唐中宗李顯神龍年號印，故稱『神龍本』。馮承素在歷史上并無書名，其與趙模、韓政道、諸葛貞等人均爲唐宮廷拓書人。

虞世南摹蘭亭序

唐虞世南臨蘭亭帖　內府珍玩

蘭亭八柱第一

題蘭亭八柱冊 并序

自永和之脩禊觴詠初傳逭貞觀之蒐

孫鈎摹迭出惟定武馳聲籍甚而閱文

聚訟紛如寝至翻刻失真亦復操觚求

似顧善本之難覯價鼎無慮百千且好

事之罕逢名蹟或存什一繫諫議寫其

篇帳波折又新洎香光倣彼筆踉拵橅

獨連余既使舊卷之離而重合因泚幾

暇再臨尋復惜原本之剝而不完詔付

文臣遞補於是四冊益臻刻鵠然而一編

不免戲鴻繼披柳蹟於石渠董集唐模

於壁府仍琬琰之咸列俾甲乙以分圍

允為藝苑聯珠題曰蘭亭八柱若承天

之八山峻崎極和布而為挺辟畫卦之

八體流形奇偶比而依次分詠已舉其

要彙吟更括其全

賜柬自蕭翼崒出本元齡真已堂之供撂

猶字之馨誰知聯後壁之原賴弄前型　柳公權
書蘭亭

诗惟於戲鴻堂帖見之初不知其墨蹟已入内府近阅石渠寶

笈書照知其卷久列名書上等石渠寶笈乃張照等所校定而

其昌所臨柳卷即藏照家且戲鴻堂刻本点照所深宝乃柳卷

亥其昌題識及卷後黄伯思诸跋来經刻入皆其中之可疑者

照首来一語及之　恰爾排八柱居然承一亭擘

点不免踈漏矣

天遠驚語特地示真形摹固得骨髓　謂祑

書猶潤運之庭　謂柳見董其昌

臨帖自識語

董臨傳聚散　董其昌臨

卷初藏張照家本屬全卷後以四言诗并後序及五言诗析而

為二善照身後為人竊取也及二卷先後入内府經比較知其

故復令聯缀成卷俾為完璧名蹟流

傳辨而復合或默有呵護之者耶

于補惜濟零　鴻戲

堂丽则柳诗漫漶阙筆者多去
歳特命于敏中就遗像補之
殿以爲徐筆藝林嘉
話聽

乾隆己亥暮春之初御筆

唐虞永興臨禊帖 蕉林寶藏

神品上

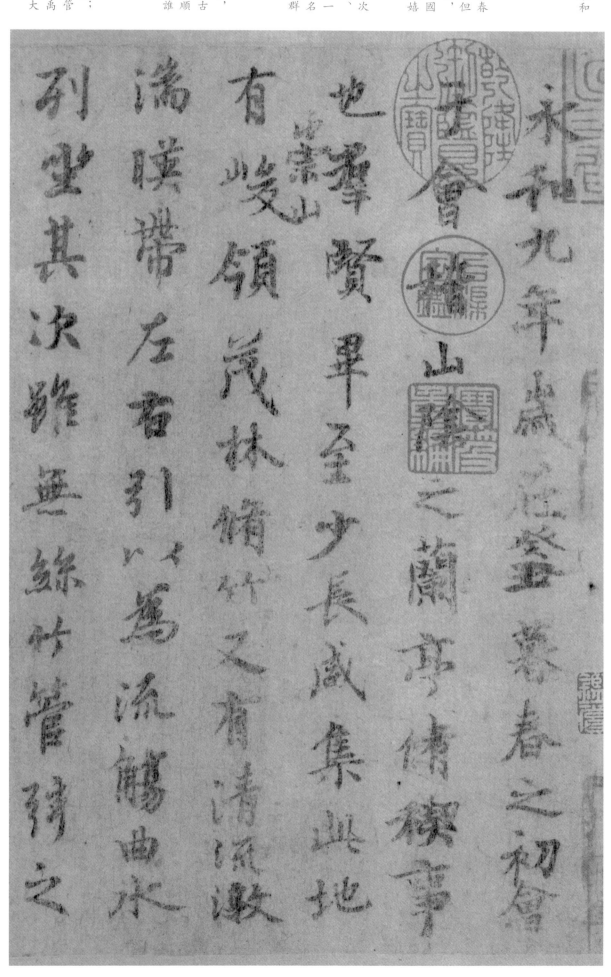

永和九年，歲在癸丑，暮春之初，會／於會稽山陰之蘭亭，修稧事／也。群賢畢至，少長咸集。此地／有崇山峻領，茂林脩竹，又有清流激／湍，映帶左右。引以為流觴曲水，／列坐／其次，雖無絲竹管弦之／

永和：東晉穆帝司馬聃年號，永和／九年為公元三五三年。

暮春：春末，農曆三月。

稧：同「禊」。禊，本是古代於春／秋兩季在水邊舉行的一種祭禮。但／後世所說的修禊，通常是指春禊，／即於農曆三月上旬的巳日（三國／魏以後固定為三月初三）到水邊嬉／戲，以祓除不祥。

據《蘭亭詩集》記載，參加此次／集會的有王羲之、謝安、孫統、／王凝之、王獻之等共四十一人（一／作四十二人）。其中有同輩的名／流，亦有子侄輩的後生，故有「群／賢」、「少長」之稱。

流觴曲水：於環曲的水流旁坐，／在水的上流放置酒杯（此種酒杯古／稱觴，為漆器，類船形，任其順／流而下，杯停在誰的面前，就由誰／取飲賦詩，稱為「流觴曲水」。

次：旁邊，水邊。

絲竹管弦：絲、弦，指彈撥樂器；／竹、管，指吹管樂器。「絲竹管／弦」連文見《漢書·卷八一·張禹／傳》：「禹性習知音聲……身居大／第，後堂理絲竹管弦。」

惠：柔和。惠風和暢：柔和的風，使人感到溫暖舒暢。

品類：品種類別，泛指萬物。

遊目騁懷：縱目觀覽，舒展胸懷。

相與：相處，交往。

俯仰一世：一生匆匆而過。俯仰，低頭，抬頭之間，形容時間短暫。

取諸懷抱，發自內心，傾心對人。

悟：通『晤』。晤言：當面談話。《文選‧謝惠連〈泛湖歸出樓中玩月〉》：『悟言不知罷，從夕至清朝。』李善注：『《毛詩》：「彼美淑姬，可與晤言。」鄭玄曰：「晤，對也。」悟與晤同。』

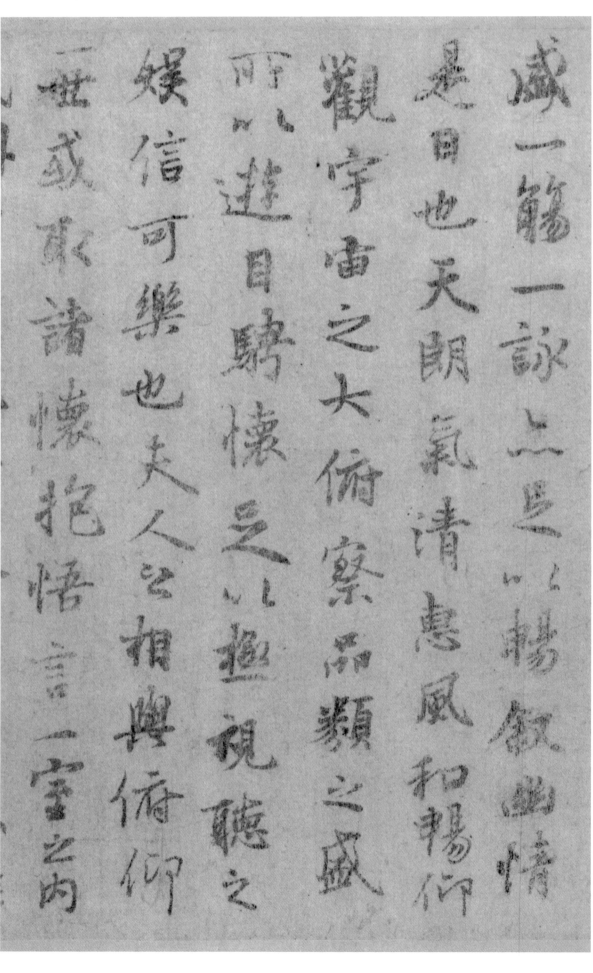

盛，一觴一詠，亦足以暢敘幽情。／是日也，天朗氣清，惠風和暢。仰／觀宇宙之大，俯察品類之盛，／所以遊目騁懷，足以極視聽之／娛，信可樂也。夫人之相與，俯仰／一世。或取諸懷抱，悟言一室之內；／

因寄所托：有所寄托。

放浪形骸之外：指言行放縱，不拘／形迹，不受世俗禮法的束縛。形／骸：外在形象，言談。

趣舍：取捨。趣，通「取」。舍，／同「捨」。《荀子·修身》：「趣／舍無定，謂之無常。」萬殊：各不／相同。

老之將至：語出《論語·述而》：／「其爲人也，發憤忘食，樂以忘／憂，不知老之將至云爾。」

惓：同「倦」。所之既惓：對所追／求的事物感到厭倦。

俛：同「俯」。

俛仰：通「已」。

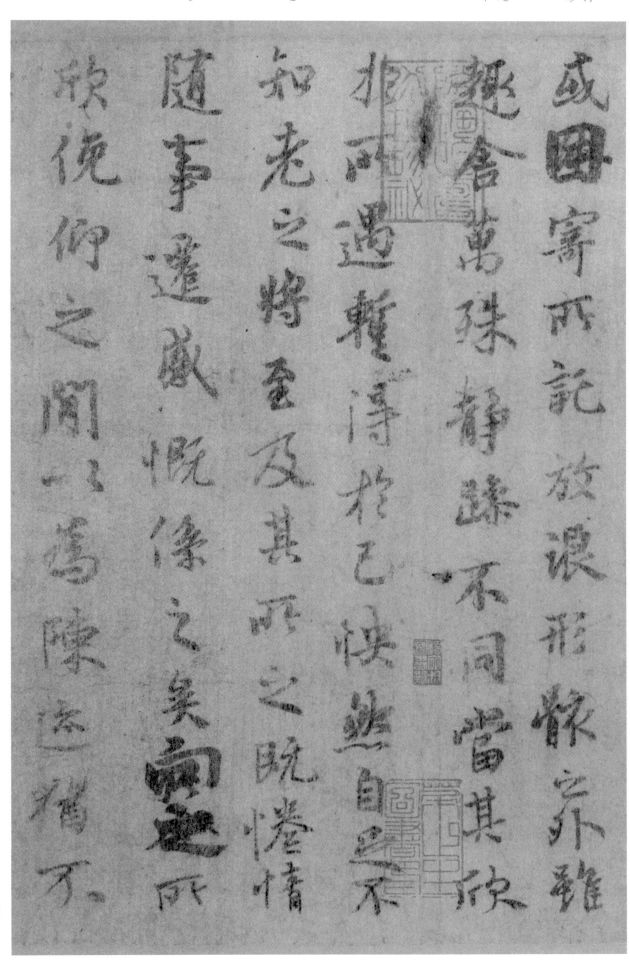

興懷：引起感觸。

修：長。化：造化，舊指自然界的主宰者，迷信說法指運氣、命運。

修短隨化：指人的壽命長短，隨造化而定。

死生亦大矣：此句為莊子引用孔子的話。語出《莊子·德充符》：「仲尼曰：『死生亦大矣，而不與之變。雖天地覆墜，亦將不與之遺。』」又《莊子·田子方》：「……死生亦大矣，而無變乎已，況爵祿乎！」

攬：通「覽」。一說避曾祖王覽諱。

契：古代兵符、債券、契約，以竹木或金石製成，刻字後中剖為二，雙方各執其一，合契，指兩半對合則生效。引申為符合。

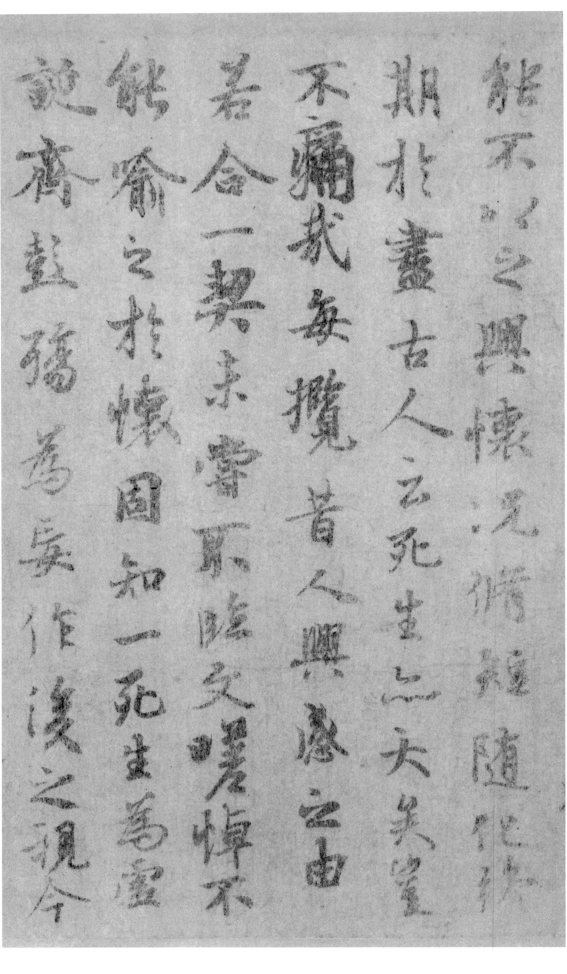

能不以之興懷。況脩短隨化，終／期於盡。古人云：「死生亦大矣。」豈／不痛哉！每攬昔人興感之由，／若合一契，未嘗不臨文嗟悼，不／能喻之於懷。固知一死生為虛誕，齊彭殤／為妄作。後之視今，／

亦由今之視昔，悲夫！故列〈叙時人，録其所述。雖世殊事〉異，所以興懷，其致一也。後之攬〉者，亦將有感於斯文。〉

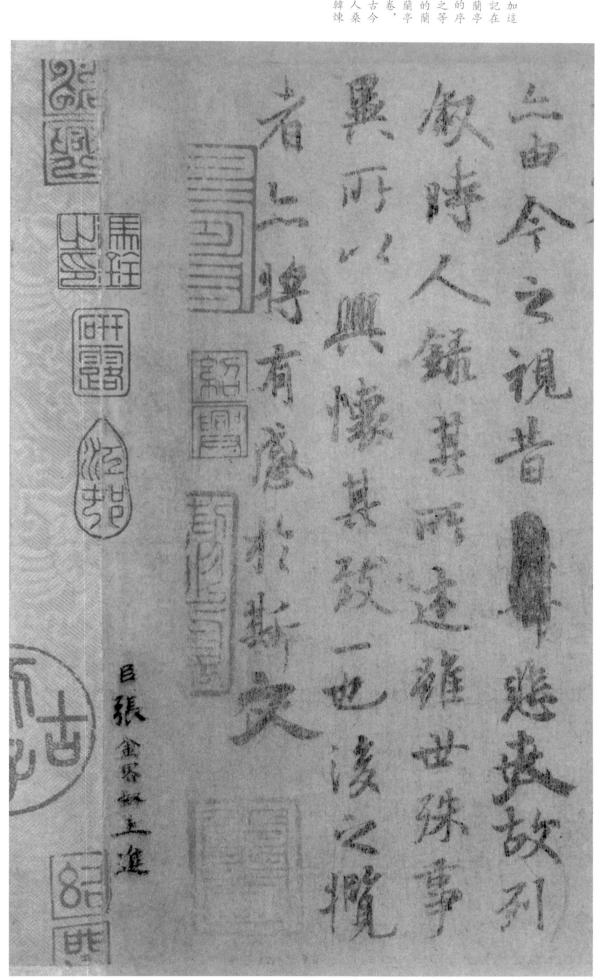

由：通「猶」。

列叙時人，録其所述：即把參加這次集會的人和他們所作的詩列記在後。按，《蘭亭序》是爲此次蘭亭修禊集會中衆人的詩集所作的序言，所以要加上這句話。王羲之等人在永和九年蘭亭修禊中所作的蘭亭詩集，現仍傳世。其書稱《蘭亭詩集》，原名《蘭亭集》，一卷，今有《説郭》宛委山堂本，《古今文藝叢書》（第五集）本，宋人桑世昌《蘭亭考》中的輯本，清韓煠新編的單行本等。

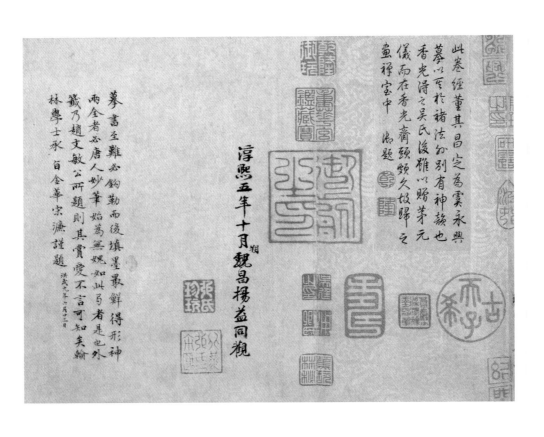

清高宗跋

此卷經董其昌之爲雲永興
摹以至於褚法矧別有神韻也
香光得之吳氏後雛以贈茅元
儀而在香光齋頰頰久故歸之
畫禪室中　御題

魏昌等觀款

淳熙五年十月魏昌揚益同觀

宋濂跋

摹書至難必鉤勒而後填墨最鮮得形神
兩全者必唐人妙筆始爲無媿如此号者是也外
簽乃趙文敏公所題則其實愛不言可知实翰
林學士承旨金華宋濂謹題

孫鼇跋

搶豪快覩永興書林靜姻新政火餘何何似山陰
至逸少崇山曲水暮春初坦腹東牀意猶仙曲
來字必以人傳若泣肥瘦論形似逐塊錐舟我
不然米家寶晉編傳名學士風流儼若生腕
霞廊塡都不管春風殿景獨怡情於傳蕃
雲有波濤真此長安薩剡高甲乙何須諍博辨
幾多優益効孫鼇　丁卯上巳觀曰題

萬曆丁酉觀於眞州吳山人李甫所藏以

此爲甲觀後七年甲辰上元日吳用卿攜

至畫禪室時余巳摹刻此卷於鴻堂帖中

董其昌題

董其昌跋

張弼葉萱周等觀款

王祐等跋

天順甲申五月望後二日王祐與徐尚寶
同註崑山閣于雪蓬舟中

成化戊戌二月丙午葉萱周
同軌古中靜與予同觀于
楊士傑之術澤樓張弼記

趙文敏得獨孤長老本
武禊帖作十三跋宋時尤
延之諸公聚訟爭辯只為

蔣山卿跋

此一紙石耳況唐人真蹟墨
本乎此卷以永興所臨曾
入元文宗御府偽乇多敏見
之又不知當為何欣賞也久
莊余齋中之為止生所有
得得胎惘矣　戊午正月董其昌欣

右軍墨妙晚者蘭亭一帖
世共珍之不傳矣見之彷彿
古尚取其人玩賞不置曰
佐平當時珍愛之卯

吳人蔣山卿

萬曆戊戌除夕用卿從董太史索歸
是為同觀者吳孝父治吳景伯國遜
吳用卿廷揚不棄明時焚香禮拜
昔在燕臺寓舍執筆者明時也

定武佳刻世巳希遘初唐人手
筆鈔得神情可稱嫡派者乎此
卷古色黯澹中自然激射淵珠
匣劍光怪離奇前人所共賞識
用卿宜加十襲藏之
　　　　金陵朱之蕃

甲辰閏九月九日王衡敬觀于
春水船

戊午正月廿二齋安吳延京山王制楊烏卿□□佳同觀
於董太史世春堂

唐虞永興臨定武蘭亭自筆玄宰太史流傳
至石民丙子楊氏收藏

世人僅見諸摹襍東此卷為
棠邨典刑葦无是矣希有□上之
觀玄宰刻贖葦止生郭不鼓刻矣
陳繼儒獲顧敬此

先文貞輔
仁廟芝國時學士王俌遑庽
華亭碛帖
臺谷翁勒石大東堂以榻東
錫弓亭家范此帖秀人典再
邀覧朱惫□拜陸曉心生

蒼氣與筆跡俱溤絲影

于至日困更上一層樓也

楊素能識

褚遂良摹蘭亭序

褚遂良摹蘭亭真蹟

神品

上上

蘭亭八柱第二

啓善當時習檢校馮摹本
反無真因知直是左手古非以
雲畫宂以人　御題

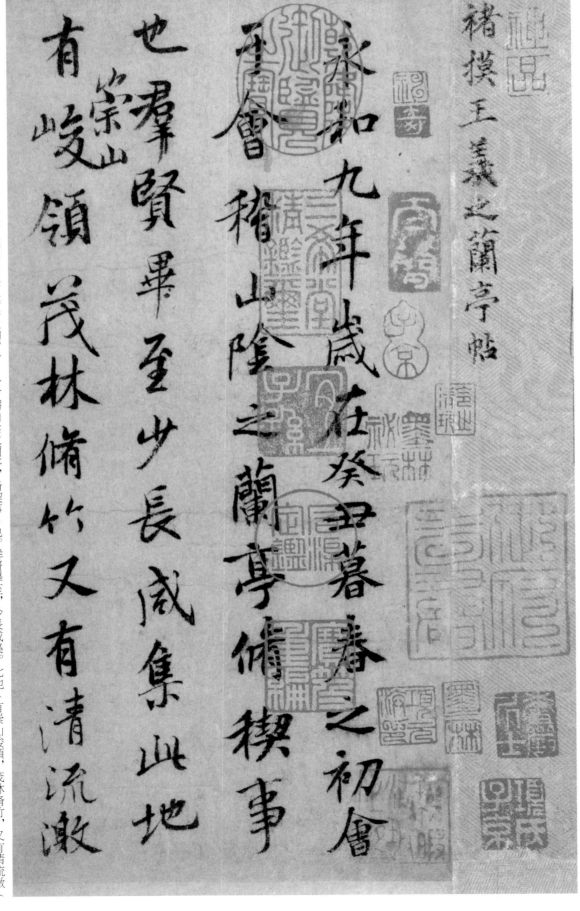

褚摸王羲之蘭亭帖

永和九年，歲在癸丑暮春之初會
會稽山陰之蘭亭脩稧事
也羣賢畢至少長咸集此地
有崇山峻領茂林脩竹又有清流激

領：『嶺』的古字。

激湍：急流。

映帶左右：指四周的景物互相映視。

永和九年，歲在癸丑，暮春之初，會／於會稽山陰之蘭亭，脩稧事／也。群賢畢至，少長咸集。此地／有崇山峻領，茂林脩竹，又有清流激／

〇二三

湍暎帶左右引以爲流觴曲水
列坐其次雖無絲竹管弦之
盛一觴一詠亦足以暢敘幽情
是日也天朗氣清惠風和暢仰
觀宇宙之大俯察品類之盛
所以遊目騁懷足以極視聽之

湍，映帶左右。引以爲流觴曲水，／列坐其次，雖無絲竹管弦之／盛，一觴一詠，亦足以暢敘幽情。／是日也，天朗氣清，惠風和暢。仰／觀宇宙之大，俯察品類之盛，／所以遊目騁懷，足以極視聽之／

娛信可樂也夫人之相與俯仰
一世或取諸懷抱悟言一室之內
或因寄所託放浪形骸之外雖
趣舍萬殊靜躁不同當其欣
於所遇蹔得於己快然自足不
知老之將至及其所之既惓情

知老之將至。及其所之既惓，情／
娛，信可樂也。夫人之相與，俯仰／一世。或取諸懷抱，悟言一室之內，／或因寄所託，放浪形骸之外。雖／趣舍萬殊，靜躁不同，當其欣／於所遇，暫得於己，快然自足，不／

隨事遷，感慨係之矣。向之所／欣，俛仰之間，以爲陳迹，猶不／能不以之興懷。況修短隨化，終／期於盡。古人云：『死生亦大矣。』豈／不痛哉！每攬昔人興感之由，／若合／一契，未嘗不臨文嗟悼，不／

喻：曉喻，開導。喻之於懷：相當於說無法從心中排解。

一死生：把死和生看作一回事。語出《莊子·德充符》：「胡不直使彼以死生為一條，以可不可為一貫者，解其桎梏，其可乎？」又《莊子·大宗師》：「孰知生死存亡之一體者，吾與之為友矣。」

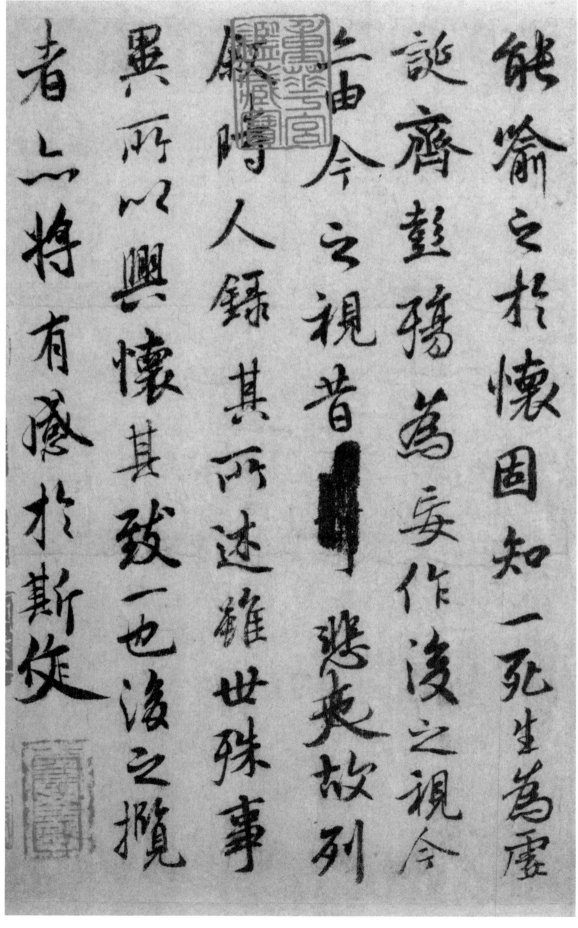

能喻之於懷。固知一死生為虛誕，齊彭殤為妄作。後之視今，亦由今之視昔，悲夫！故列敘時人，錄其所述，雖世殊事異，所以興懷，其致一也。後之攬者，亦將有感於斯文。

能喻之於懷。固知一死生為虛〈誕，齊彭殤為妄作。後之視今，〈亦由今之視昔，悲夫！故列〈敘時人，錄其所述。雖世殊事〈異，所以興懷，其致一也。後之攬〈者，亦將有感於斯文。〉

褚摹蘭亭最

見墨榻及陸

總善鈎本今

觀此卷乃知

米元章所評

轉摺豪鋩備

畫之語良為

確當御題

永和九年暮春月內史山陰此興

發羣賢吟詠無足稱敘引推

毫縱意扎愛之重寫終不如神

助雷為萬世法世六行三百字之字

無一似昭凌竟發不知婦

典刑程〇祕彥遠記模不

記褚要錄班〻紀名民後生實

得若求奇尋縡褚模驚一

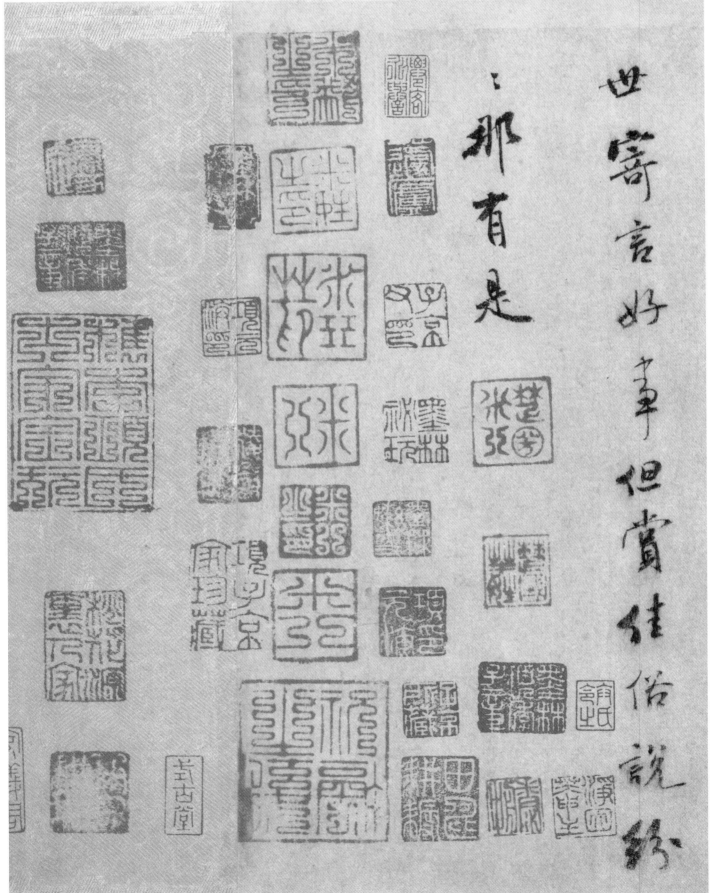

世窘言好事但賞佳俗說紛

：那有是

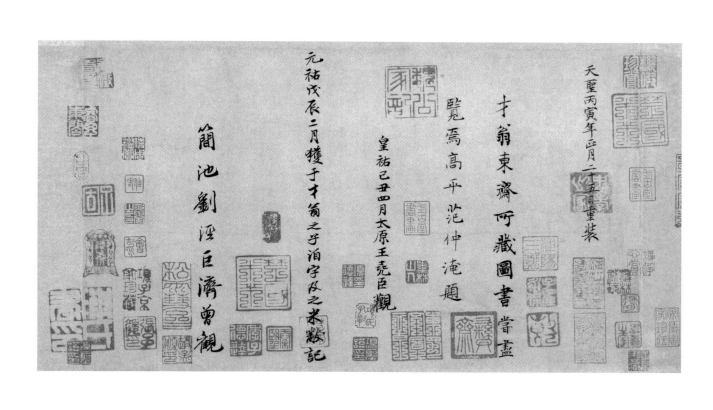

天聖丙寅年正月二十五日重裝

于翁東齋阿藏圖書嘗盡覽焉高平范仲淹題

皇祐己丑四月太原王堯臣觀

元祐戊辰二月獲于于箇之子湜字及之米黻記

簡池劉涇臣濟曾觀

龔開等觀款

朱葵觀款

羅應龍等觀款

白珽觀款

仇几等觀款

淮陰龔開羅源王申同觀于山村田舍

王山朱葵觀

餘杭羅應龍揩蒼楊戴觀

錢唐白珽拜觀

南陽仇几武林舒穆平陽張

鬻朱方吳霖同觀

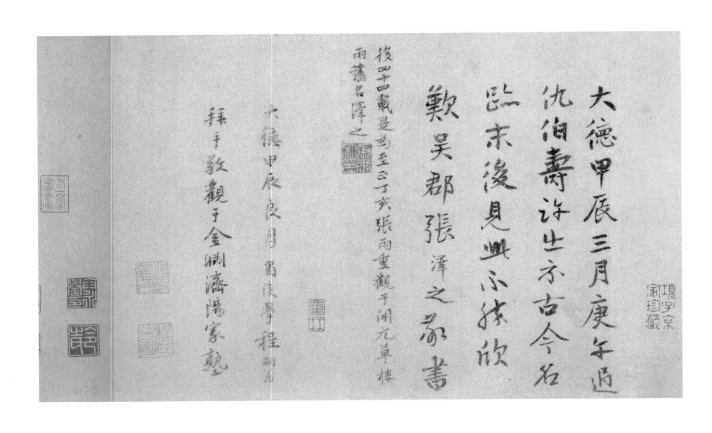

大德甲辰三月庚午過
仇伯壽許出示古今名
臨末後見此小孫欣
歎吳郡張泽之家書

後四十載是為至正丁亥張雨重觀于湖元草樓
雨蕭名泽之

大德甲辰良月蜀後學程祠翁
辤于敦觀于金淵濟陽家塾

題蘭亭墨本卷

右蘭亭墨本一卷說者以為褚遂良
而臨用筆精熟略不經意然神
氣完富風韻溫雅體格規矩略
遒出誠非他人所能到若晉世
南院沒唐太宗學興亡與諸書之
義觀渾因蓋遒良入為伯書寫時
嫌猻五事失績甚富真鴈質莫羅
遒良之鑒別如辦黑白逸致五軍
精䪨校後世多真而臨刻東之六軍
得吳烹當忖臨束必多流傳色今耳可
為伯仲是生多稀世之珍也併以及此
諸君正之遂于良學空竟諸在今宜玉為
書乃僕射封河南和五云云軍

蜀陳敬宗䟦

原蘭亭之始拓本扵隋之開皇間唐文
皇見拓本求真~遂~乃出命廷臣臨
摹分賜選偪眞者得欧陽本刻寘中
禁即宋世所謂定武者也貞觀末繭
紙入昭陵不可復覩惟賴唐賢摹臨
摹本而褚書尤表~焉自唐迄今代有
翻刻聚訟之說皆論定武興南宋諸拓
本非論墨蹟也余所得褚臨此卷筆力
健勁風神洒落可稱神遊化境不可里
議者矣昔在宋為太簡賞識扵天聖
丙寅藹氏重裝用忠孝印鈐識之又経
范仲淹王克臣劉涇辈賞觀後歸米氏
戴其月日跋識及考海岳書史先詳
授受之由後辯長字其中二筆相近
末後捺筆鈎迴篆鋒直至起夋懷宇

內折筆抹筆皆轉側偏而見鋒豎宇
內斤字足字轉筆賦鋒隨之扵竹筆處
賊毫直出其中世之摸本未嘗有也在
藹氏才翁房題為褚摸王羲之蘭亭
帖南宮鑒賞信不誣矣余性嗜古自許
有翰墨緣雖不敢附才翁海岳之後
亦不同嚧聲呵息之傳盖有風雨興思
鬼神遁窟者譬之搜驪浮珠餘皆蛛
不也昔山谷云觀蘭亭要各存之以心
會其妙處耳信為賞鑒家之格言
也夫
　　己巳初冬重裝畢遂書其後
　　　盖年卞永誉令之氏

唐太宗命褚河南臨摹禊序

分賜諸臣進上之外必有省齋

自臨別本其進上惟恐不肖則

規～摹仿法勝於意自臨別本

則心閒手敏意勝於法余觀

唐宋來臨摹者夥矣未有若

此卷臨寫之神妙者信為心手

俱化得意之筆耳

冬玉前八日風日晴暖窗明几淨湯臨一過

使筆志之仙客永譽

世傳右軍醉書禊序如有神助醒後更書數十

百本略不類禊序至今若一傳者或是說毋稽

耶抑右軍自媛不頻搨去卻不類褚臨此

卷直追山陰蘭亭筆之妙雖不敢憶右軍醒後

之書六鳥敢謂非河南臨乎得意筆也王羊致

歎隴蜀興里昌黎已之後五日令之又識

褚河南墨蹟自足千古矧臨

繭本耶吉光片羽世、寶

之十一月廿二日雪霽筆令之

作書不易臨書尤難臨蘭亭剔

尤難臨晉香之蘭亭則尤難中

難乜予性喜臨書於褚臨此卷

尤窈裒之閒嘗公餘遍意背臨

數紙較之屯本信有浯豪而

證此卷不霄霽灤矣益信臨本印

下真蹟一等蓋其天真昊足神

氣偶人絕非優盖忘冠以芒臨
必難夫何感仙客又題

書裱於葉亭書未偶極右

甲為妙

仙客方父以一字一重為乃

之隆式古堂什藏冊皇茂

水洁搨本不可更保宏尝

以此第一直如此第粗欠宣泉

青供尝也自宗而元乃明代

馬名人尝後且句郡景之笑

寉里東淘其由為圖去美

珉與尝搽咏珠尝唉陽名

一馬此東出自内南也美七

蓄美老李之家馬原荘蓮

此地芳探中可元去尝尝

謹之美群川涂半散太小

洁貞又子用整圖末茉印

馬興卷末師元幸与兒陽

時诉韻後也此笑秋整子

圃豁氣盂畦於雲高洁印

不出氏筆而環墨林家印

兑尾先多惨洁去陳不以诉

人墳重而诉人重之尝秋

马目老世观物崇鸣展玩

厉久不自出时当珍惜

史蒙元王同观

己巳一阳月娃紫画诗

馮承素摹蘭亭序

唐馮承素摹蘭亭帖 內府珍賞

蘭亭八柱第三

米記韓馮惜未見

米敝跋蘭亭帖云唐太宗既獲此書使
馮承素韓道政趙模諸葛貞之流模賜王公云之其
說本之張彥遠法書要錄而元章惟於褚遂良摹卷跋詠及之
其餘皆不置題品自信未能悉見余於己夏題禊卷曾有韓
馮摹本反無真之句今馮承素此卷及諸葛禪室而弄震世南摹
本芝昔所題禊卷皆唐時名蹟芝入石渠寶笈又足傲海巖而
不足
實今看承素卷存真雖欣无翼實聯珠羽毅
致奇懸似禊人　用舊題禊摹卷韻
壬辰暮春月中澣流題

會稽：秦置，秦會稽郡治吳（今蘇州），包括江南、浙江大部及皖南一部，西漢使包括浙、閩全部，三國後轄境縮小。

山陰：今浙江紹興，因在會稽山之北得名（古以山北為陰）。秦置縣。隋改會稽縣。唐在此分置會稽、山陰二縣。民國并為紹興縣。

蘭亭：位於今浙江省紹興市西南之蘭渚山上，今亭係一六七三年重建

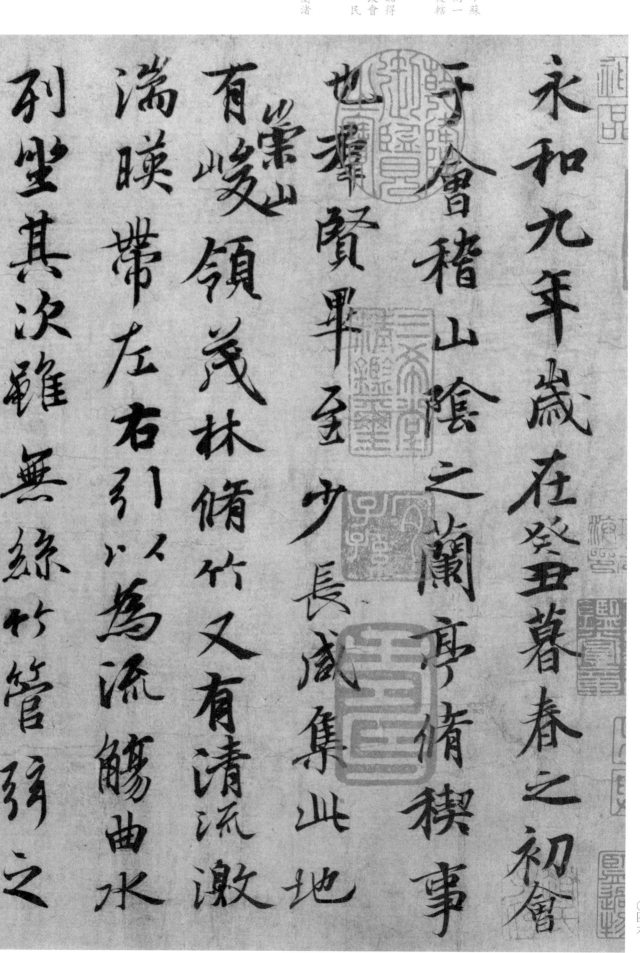

永和九年歲在癸丑暮春之初會
于會稽山陰之蘭亭脩禊事
也群賢畢至少長咸集此地
有崇山峻領茂林脩竹又有清流激
湍暎帶左右引以為流觴曲水
列坐其次雖無絲竹管弦之

永和九年，歲在癸丑，暮春之初，會／於會稽山陰之蘭亭，脩禊事／也。群賢畢至，少長咸集。此地／有崇山峻領，茂林脩竹，又有清流激／湍，暎帶左右。引以為流觴曲水，／列坐其次。雖無絲竹管弦之／

盛一觴一詠亦足以暢敘幽情

是日也天朗氣清惠風和暢仰

觀宇宙之大俯察品類之盛

所以遊目騁懷足以極視聽之

娛信可樂也夫人之相與俯仰

一世或取諸懷抱悟言一室之內

或因寄所託放浪形骸之外雖
趣舍萬殊靜躁不同當其欣
於所遇暫得於己快然自足不
知老之將至及其所之既惓情
隨事遷感慨係之矣向之所
欣俛仰之間以為陳迹猶不

或因寄所托，放浪形骸之外。雖／趣舍萬殊，靜躁不同，當其欣／於所遇，暫得於己，快然自足，不／知老之將至。及其所之既惓，情／隨事遷，感慨係之矣。向之所／欣，俛仰／之間，以爲陳迹，猶不／

能不以之興懷。況脩短隨化，終／期於盡。古人云：『死生亦大矣。』豈／不痛哉！每攬昔人興感之由，／若合一契，未嘗不臨文嗟悼，不／能喻之於懷。固知一死生爲虛／誕，齊彭殤爲妄作。後之視今，／

齊彭殤：把高壽的彭祖和短命的殤子等量齊觀。彭，彭祖，相傳爲顓頊帝的玄孫，活了八百歲。殤，指短命夭折的人。《莊子·齊物論》：『天下莫大於秋毫之末，而泰山爲小；莫壽於殤子，而彭祖爲夭。』按，『一死生』、『齊彭殤』是莊子對人的生死的看法，認爲生和死、長壽和短命，沒有絕對的界限，是相對的。莊子誇大了這種相對性，以致否定了生與死的區別，認爲生和死相同，所以王羲之認爲莊子之説是『虛誕』和『妄作』。

能不以之興懷況脩短隨化終
期於盡古人云死生亦大矣豈
不痛哉每攬昔人興感之由
若合一契未嘗不臨文嗟悼不
能喻之於懷固知一死生爲虛
誕齊彭殤爲妄作後之視今

亦由今之視昔，悲夫！故列叙時人，録其所述。雖世殊事異，所以興懷，其致一也。後之攬者，亦將有感於斯文。

○五二

許將觀款

王安禮等觀款

朱光裔等觀款

李秬等觀款

王景脩等觀款

景歐父跋

又同張保清馮澤

元豐四年孟春十日

王景脩張太寧同觀

李秬王景通同觀

元豐五年三月二十七日

朱光裔李之儀觀

月十日

同閱元豐庚申閏

臨川王安禮黃慶基

益冬開封府西齋閱

長樂許將熙寧丙辰

繼觀文安王景脩題

仇伯玉朱光庭石蒼舒觀

元豐五年四月廿八日

甲午禊日靜樂集賢官房

潛翁出此帖共觀老馬風塵

雪積仰觀穹宇之瑩佈寀

品類之滋而茲以極一時視聽

之舒也試同邸所攜李廷珪

墨書此以識息翁承陽清

收此字景歐父

定武舊帖在人間者如晨星矣此又
舊、若陌明者耶元貞元年夏六月僕
將歸吳興拜亮由翰以此卷示是正
為鑒定如右甲寅日甲寅人趙孟頫書

右唐賢摹晉右軍蘭亭宴集叙字法秀
逸墨彩艷發奇麗超絶動心駭目此定是
唐太宗朝供奉搨書人直弘文館馮承素等
奉聖旨於蘭亭真蹟上雙鈎所摹與米元
章購于蘇才翁家褚河南撿校搨賜本張
家舊藏趙模搨本雖結體間有小異而義類
其有之毫鋩轉摺纖微備盡下真蹟一等子
石氏刻對之更無少異來老所論精妙數字皆
良是然各有絶勝處要之俱是一時名手摹書
前後二小半印神龍二字即唐中宗年號貞
觀中太宗自書貞觀二字成二小印開元中明
皇自書開元二字作一小印神龍中宗亦
書神龍二字為一小印此印在貞觀後開元前
是御府印書者張彥遠名畫記唐貞觀開元
書印及晉宋至唐公卿貴戚之家私印二詳載
獨不載此印盖猶搜訪未盡也予觀唐摹蘭

亭甚衆皆無唐代印跋未若此帖唐印宛然真
迹入昭陵搨本中擇其絶肖似者秘之内府此本
迺是餘於賜皇太子諸王中宗是文皇帝孫
内殿所秘信為寂善本宜切近真也至元癸巳
獲于楊左轄都尉家傳是尚方資送物是年
二月甲午重裝于錢塘甘泉坊僧居快雪齋
壬子日易跋贊曰
神龍天子文皇孫寶章小璽餘半痕驚鴻翩
離離舞泰雲龍驚蕩蕩跳天門明光宮中
春曦溫玉案卷舒娛至尊六百餘年今幸
存小臣寧致比璵璠
金城郭天錫祐之平生真賞

君家稧帖評甲乙和璧隋珠價相

敵神龍貞觀苦未遠趙葛馮湯撚

名迹主人熊魚兩黂愛彼短此長俱

有淂三百二十有七字：龍蛇怒騰擲

嗟予到手眼生障有數存焉豈人力

吾聞神龍之初黃庭樂毅真迹尚無

恙此帖猶為時所惜況今相去又千載

古帖消磨萬無一有餘不乏貴相通

欲抱奇書求博易

鮮于樞題

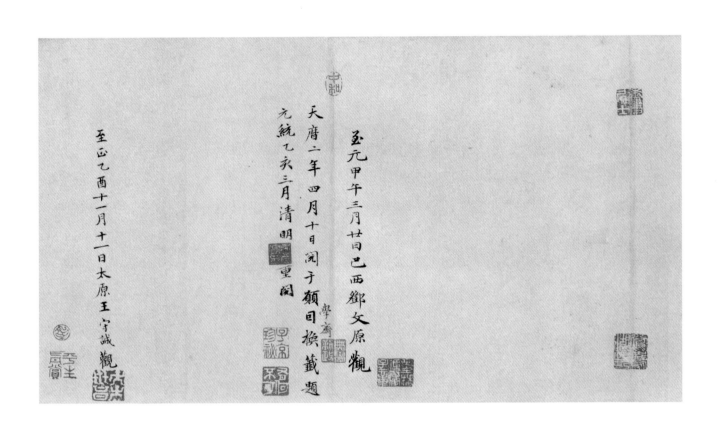

至元甲午三月廿日巴西鄧文原觀

天曆二年四月十日閱于顏旦換籤題
元統乙亥三月清明重閱

至正乙酉十一月十一日太原王守誠觀

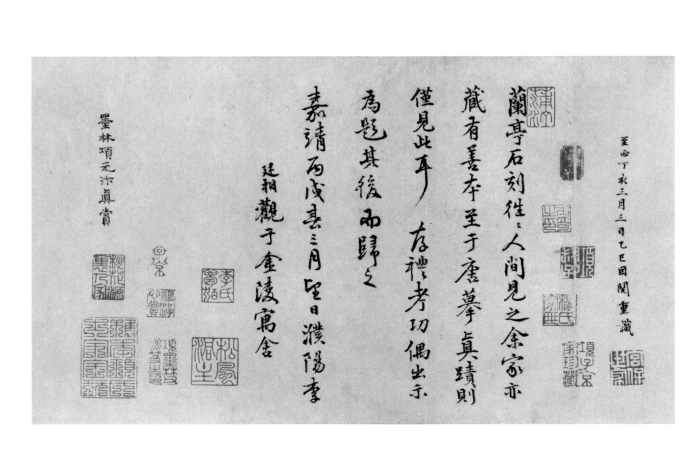

至正丁亥三月三日乙巳日閱重識

蘭亭石刻徃:人間見之余家亦
藏有善本至于唐摹真蹟則
僅見此耳 存禮孝玒偶出示
為題其後兩歸之
嘉靖丙戌春三月望日濮陽李
廷相觀于金陵寓舍

墨林項元汴真賞

唐摹蘭亭余見凡三本其一在宜興吳氏後有宋初
諸名公題語李范菴每過荊溪必求一觀今其子孫
亦不輕出示人其一藏吳中陳緝熙氏當時已刻石
傳世陳好鈎摹遂搨數本也其三即山神龍本也亂
真而又分散諸跋為可惜耳嘉靖初豐考功存禮嘗
手摹使章正甫刻石於烏鎮王氏然予未見真跡惟
孫鳴岐抄得郭祐之詩跋鮮于伯幾句每誦二詩慨
然思欲一見而不可得蓋徙來予懷著五十餘年矣
今子京項君以重價購於王氏遂令人持至吳中索
余題語因得繼觀以償昔之願若其摹搨之精鈎
填之妙信非馮承素諸公不能也子京好古博雅精
於鑒賞嗜古人法書如嗜飲食每得奇書不復論價
故東南名蹟多歸之然所蓄雖多吾又知其不能出
山卷之上矣
萬曆丁丑孟秋七月三日茂苑文嘉書

墨林山人項元汴家藏晉唐法帖

神龍珍秘

唐中宗朝馮承素奉勅摹晉

唐右軍將軍王羲之蘭亭禊帖

唐宗元明名公題詠　漆字辨

明万曆丁丑孟秋七月墨林山人項元汴家藏真賞

原價值百伍拾金

逸少自吳興以前，諸書猶未稱。凡厥好跡，皆是向會稽時，永和十許年中者。

——南朝 陶弘景《論書啟》

若探妙側深，盡形得勢，煙花落紙，將動風采，帶字欲飛，疑神化之所爲，非世人之所學，惟張有道、鐘元常、王右軍其人也。張工夫第一，天然次之，衣帛先書，稱爲草聖。然第一，工夫次之，妙盡許昌之碑，窮極鄴下之牘。王工夫不及張，天然過之；天然不及鐘，工夫過之。羊欣云：『貴越群品，古今莫二。』

——南朝 庾肩吾《書品》

王羲之書字勢雄逸，如龍跳天門，虎臥鳳闕，故歷代寶之，永以爲訓。

——南朝 蕭衍《古今書人優劣評》

書契之興，肇乎中古，繩文鳥迹，不足可觀。末代去樸歸華，舒箋點翰，爭相誇尚，競其工拙。伯英臨池之妙，無復餘踪；師宜懸帳之奇，罕有遺迹。逮乎鍾、王以降，略可言焉。鍾雖擅美一時，亦爲迥絕，論其盡善，或有所疑。至於布纖穠，分疏密，霞舒雲捲，無所間然。但其體則古而不今，字則長而逾制，語其大量以此爲瑕。獻之雖有父風，殊非新巧。觀其字勢疏瘦，如隆冬之枯樹；覽其筆踪拘束，若嚴家之餓隸。其枯樹也，雖槎枿而無屈伸，其餓隸也，則羈羸而不放縱。兼斯二者，固翰墨之病歟。子雲近世擅名江表，然僅得成書，無丈夫之氣。行行若縈春蚓，字字如綰秋蛇，臥王濛於紙中，坐徐偃於筆下。雖禿千兔之翰，聚無一毫之筋；窮萬穀之皮，斂無半分之骨。以茲播美，非其濫名邪？此數子者，皆譽過其實。所以詳察古今，研精篆、素，盡善盡美，其惟王逸少乎！觀其點曳之工，裁成之妙，烟霏露結，狀若斷而還連；鳳翥龍蟠，勢如斜而反直。玩之不覺爲倦，覽之莫識其端。心慕手追，此人而已；其餘區區之類，何足論哉！

——唐 李世民《王羲之傳論》

元常專工於隸書，伯英尤精於草體，彼之二美，而逸少兼之。擬草則餘真，比真則長草，雖專工小劣，而博涉多優，擩其終始，匪無乖互。

——唐 孫過庭《書譜》

右軍真、行、章草、稿，無不曲當其妙處，往時書家置論，以爲右軍真、行皆入神品，稿書乃入能品，不知憑何便作此語？正如今日士大夫論禪師，某優某劣，吾了不解。古人言：『坐無孔子，焉別顏回？』真知言者。

右軍筆法如孟子道性善，莊周談自然，縱說橫說，無不如意，非復可以常理拘之。

——宋 黃庭堅《山谷論書》

晉人風度不凡，於書亦然。右軍猶晉人之龍虎也，觀其鋒藏勢逸，如萬兵銜枚，申令素定，摧堅隱陣，初不勞力，蓋胸中自無滯礙，故形於外者乃爾，非但積學可致也。

——宋 周必大《論書》 宋人書論

昔人得古刻數行，專心而學之，便可名世，況《蘭亭》是右軍得意書，學之不已，何患不過人耶！

——元 趙子頫《松雪齋書論》

東坡詩云：『天下幾人學杜甫，誰得其皮與其骨。』學《蘭亭》者亦然。黃太史亦云：『世人但學《蘭亭》面，欲換凡骨無金丹。』此意而非學書者乾不知也。

——元 趙子頫《松雪齋書論》

右軍人品甚高，故書入神品。奴隸小夫，乳臭之子，朝學執筆，暮已自誇其能，薄俗可鄙！可鄙！

——元 趙孟頫《松雪齋書論》

蘭亭無下本，此刻當是唐人勾摹。其黃庭，吾不甚好，頗覺其俗。告墓表，集智永千字文而成之。宣示表轉刻已多，既失其渾穆之氣，聊存形似。後之學者，當以意會之可也。

——明 董其昌《畫禪室隨筆》

圖書在版編目（CIP）數據

王羲之蘭亭序三種/上海書畫出版社編.—上海：上海
書畫出版社，2011.8
（中國碑帖名品）
ISBN 978-7-5479-0244-8

Ⅰ.①王… Ⅱ.①上… Ⅲ.①行書—碑帖—中國—東晉
時代 Ⅳ.①J292.23

中國版本圖書館CIP數據核字（2011）第148504號

上海書畫出版社

中國碑帖名品［二十三］

王羲之蘭亭序三種

本社 編

責任編輯	孫稼阜
釋文注釋	俞 豐
審　定	沈培方
責任校對	郭曉霞
封面設計	王 崢
整體設計	馮 磊
技術編輯	錢勤毅

出版發行　❶上海書畫出版社

地址　上海市延安西路593號　200050
網址　www.shshuhua.com
E-mail　shcpph@online.sh.cn
印刷　上海界龍藝術印刷有限公司
經銷　各地新華書店
開本　889×1194mm　1/12
印張　5 1/3
版次　2011年8月第1版
　　　2021年1月第13次印刷

書號　ISBN 978-7-5479-0244-8
定價　38.00元

若有印刷、裝訂質量問題，請與承印廠聯繫